CAPTAIN
TSUBASA
ROAD TO
2002

キャプテン翼 9

ROAD TO 2002

高橋陽一

JN215242

集英社文庫

C O N T E N T S

CAPTAIN TSUBASA ROAD TO 2002

キャプテン翼
9 ROAD TO 2002

高橋陽一

★この作品は、2001年時点での
状況をもとに描かれています。

翼(つばさ)

リバウール

華麗なるオーバーヘッドの共演

めちゃくちゃ機能した

心配はいらん
それより…

腰
大丈夫ですか
リバウール
さん

はいわかってます！

3-4
まだ1点の
ビハインド

追いつき
追い越す
ためには

ツバサ

試合の残り時間
1分1秒たりとも
ムダにできない

あの時…

10年前

静岡県 南葛市

南葛小 VS 修哲小の

対抗戦

なぜだ
今までバルサは
こんなシステムなど
試したことは
ないはずなのに

なぜ いきなり
こんなにも
二人の息が
合うんだ

確かに
バルセロナに
とっては
イチかバチかの
初めての
システム
"ダブル司令塔"

でも
翼くんに
とっては

そう
南葛で
そして
日本代表で

岬と ともに
育んできた

ある意味
もっとも翼が
慣れ親しんだ
得意とする
システム

翼

いけるぞ

タイ

いける

1点差

翼

翼くん

翼さん

ダブル司令塔
"黄金コンビシステム"

くっ

！……

いいね
いいね

へへへ……

ゲームは
楽しくなる

相手が
強ければ
強いほど

ミシッ

そんでもってツバサ＆リバウール二人まとめて今度は俺が倒してやる!!

いくぜツバサ

ナトゥレーザ

ROAD 122
躍動!!
新・黄金コンビ

両軍の激しい攻防

よし いくぜ オーバーラップ

ボールは左サイド ロベカロのもとへ

R・マドリッド独特の速いパス回し

ロベカロにサイド攻撃はさせない！

うっ

ならばこっちだ

ROAD 122
躍動!! 新・黄金コンビ

ナトゥレーザ　二人の間を
大胆にも中央突破だ

こ…これは
バルサの
仕掛けた
ワナだ!!

!!

あっ と しかし
ここに狙い
すましたように
グランディオス

これはバルセロナ ナトゥレーザの中央突破を読んだ三人の連携ディフェンスだ

よし！

やった!!

一試合で二度もナトゥレーザがボールを奪われた

ナトゥレーザがツバサのプレイを先読みし止めたの同様

ナトゥレーザのプレイも読まれ始めている

これが…この試合こそが世界最高峰のサッカー!!

ROAD TO
2002

ROAD 123
自由な形態《システム》!!

R・マドリッド
鉄壁の守備《ディフェンス》に
翼　リバウール
二人が挑む～～っ

バルサ
攻撃の柱
このオレを
忘れちゃ
困るぜ

翼とリバウールは
ともに10番…
だが　なおかつ
9.5番的な働きもする

これでバルサの
攻撃システムの
バリエーションが
増える

えっ

ブラジルで言う　いわゆる
"ポンタ・ジ・ランサ"
得点に直接　結びつく
ヤリのようなパスも出せ
なおかつ　みずからも
得点できるような選手…
二人は　まさに典型的な
"ポンタ・ジ・ランサ"

それにFW ライカールが
加わればバルサは

ワントップにも

ツートップにも

スリートップにも

その攻撃形態（システム）を
変えることが
できる

なるほど

さァ バルサは
どんな攻撃形態で
R・マドリッド
ゴールを襲う
つもりだ

楽しみだ
こりゃ!!

ライカールの
攻撃参加…
パスコースは
一つじゃ
なくなった

ライカールは
いったん翼に
ボールを戻す

ゲームメーカー
トップ下
大空 翼

しかし
その前に
翼は早くも
シュート体勢だ

あっと　翼
これも
フェイク

シュートと
見せかけての
バックパス…

この間に
いつのまにか
翼の後ろに
回りこんでいた
リバウールへの
バックパスだ

ROAD 124
攻めてこそ…!!

リバウール
黄金の左脚を振り抜く

その振り脚は
ナトゥレーザの
タックルより
一瞬　早い〜〜っ

ROAD 125 痛みに克て!!

試合は
まだ
同点に
追いついた
だけなんだ

この痛み
誰にも
悟られるな…

リバウール
さん

ツバサボールだ!!

バッ

はい!!

……

ッ

ROAD 125
痛みに克て!!

リバウールさん

心配は
いらん

それより
まだ同点…

ツバサは最初からリバウールだけを見ていた

いいチームを選んだな 翼

リバウールから吸収できるものはとてつもなく大きいぞ

うん

ときには 戦い…

ときには味方として練習を積み重ね

おおっ!!
翼が攻め上がりリバウールと並んだ!!

そして素早いワンツーの応酬

二人の息はピッタリ!!

両雄 空中激突だァ!!

そしてAパルサにBちに各ちかうからも ソ常にサの眼はリバウールを追っていた

3

enedes Caixa Po

こんなんで
落ちこんでたら
この先の
長いリーグ
戦い抜けないぞ

これこそが
世界最高峰の
サッカーだ

ライール

それを おまえは
今 ハダで
感じているんだ

だからといって
萎縮する
必要はないぞ

今までどおり
おまえらしく
ノビノビ
プレイすれば
いいんだ

もう1点

もう1点

もう1点

もう1点

もう1点

もう1点

……

この
同点劇は
まさに
ファン
サールの
名采配だね

もう1点

もう1点

しかし 今や
会場全体が
逆転に向け
盛り上がっている

しかし 会長
勝たない限り
このまま
引き分けに
終わったと
しても
ファンサールは
解任ですよね

……

そうだね

カンプ・ノウは
ピッチもスタンドも
バルセロナの
劇的逆転勝利に向け
燃え上がっているよ

リバウール

リバウール

リバウールの腰が…また…

リバウールさん

パパ…

ROAD 126 勝利への想い

ボールは
サイドラインを割り
R・マドリッドに
攻撃権が移ります

また
腰痛が
再発したな
リバウール

監督…
明らかに
リバウールの
様子が…

そうだ
リバウールは
ケガ持ち…
だからこそ
途中出場
だったんだ

リバウールの
腰の爆弾は
また…

やはり
さっきの
あの同点
シュートで…

ドクター

リバウールの体のことを考えるなら下げた方がいい

しかし彼は試合前私にこう言いました

「この試合に選手生命を賭ける!!」…と

……

あとは…

監督の判断次第です

この試合の
トップ下は

はい

おまえに
託す!!

RIVAUL
10

でも
リバウールさん
そんなことより
そのケガでは…

俺は
ライカールと
ともに
前線に張る

少し
休めば
回復する

ゲームを
組み立てる
ことは
できなくても

ゴールに絡む
仕事はできる

この古キズとは
長くつきあって
るんだ

いいか
この試合の
バルセロナの
逆転ゴールは…

おまえが仕切るんだ

はい!!

ファンサール

どんなことがあっても
俺を下げるな！
俺は この試合 最後まで
ピッチに立っているぞ！！

おまえは…

リバウール

監督…

チャンピオンズリーグ
制覇という
自分の夢よりも…

引退しても構わない！！

フィールド狭しと
その豊富な
運動量で
走りまくった
セモン

あとは
頼んだぞ

ここにきて
さすがに疲れが
見えると見たか
バルセロナは
コトゥ投入です

おお

この一戦 おまえの
悔いのない戦いにしろ
リバウール

ファンサール

後半35分
バルセロナは
運動量の落ちた
セモンに代え

左サイド
ルイス・エンポリと並ぶ
ユーティリティー
プレイヤー
フリップ・コトゥを投入

ROAD 127
ナトゥレーザの罠

この左右　両MFは
守るだけでなく
チャンスとみれば
当然　R・マドリッド
ゴール前へと詰め寄る

ラスト1点──

バルセロナ
決勝点への
攻撃布陣は
整った

この布陣を指揮し
"決勝ゴール"へと導く
ゲームメイクを
リバウールから託された
ワントップ下

大空 翼

バルセロナの運命は
翼に
託された──

ライカール

リバウール

ルイス・エンボリ

コトゥ

翼

熱狂する
スタンドとは
うらはらに

ピッチ上では
R・マドリッドの
華麗なる
パス回しが
展開されていた

そして
冷静に

着実に

スタンドは
バルセロナの
応援一色

しかし
リバウールの
あの状態を見れば
わかるとおり

この
フィールドは
事実上
11人対10人

そのリズムを奏でているのは

ナトゥレーザ

得意とする個人技を封印し

R・マドリッドという大きな母体のワンピースとしてチームに貢献

ナイスパス

それが
R・マドリッドの攻撃に
いいリズムを
与えていた

この一戦で
また
ナトゥレーザは

間違いなく
大きく
成長した

今度は
ナトゥレーザ
ライールの
ホットライン

オフサイド
ギリギリ…
絶妙の
スルーパスが
通る〜っ

うっ

今 封印は解かれた――

バルセロナ
ナイト
クルージングへ
ようこそ

ROAD 128
バルセロナの熱い夜!!

ええ
もちろん

どうです
新婚さん
バルセロナの
街は？
楽しめてますか

今日は
サグラダ
ファミリアにも
行ったし
ランブラス通りで
買い物もしたし

地中海を見渡せる
レストランで
食べた
パエリアも
とっても
おいしかったわ

それに この
夜景も
素晴らしい
ですね

そうでしょう

バルセロナは
ホント
いい所でしょう

ROAD 128
バルセロナの熱い夜!!

それは
今日の
サッカーの
試合

バルセロナ 対
R・マドリッドの
チケットが
ど～～しても
取れなかったん
です

ハハハ…
それは
しょうがない

他の試合なら
ともかく
年に一度の
カンプ・ノウでの
エル・クラシコは
誰もが見たがる
プラチナチケット
ですからね

でも…試合は
見られなくても
私は至誠（シセイ）さんと
一緒にいられる
だけで幸せよ

イチャ
イチャ
イチャ

ボクもだよ
有加（ユカ）

オホン

この位置に翼ァ〜〜っ

ナトゥレーザのドリブル中央突破

だから
リーガ優勝を
目指すためにも
この試合　絶対
勝ちましょう!!

おう
ツバサ！！

そうだ
ラジオ
入りますよ

バルセロナ 対
R・マドリッドの
一戦
エル クラシコ

おまえの言うとおり

絶対に勝とうぜ!!

試合は後半40分を迎えるところ
得点は4－4の同点
果たして決着はつくのか
残り5分!!
一大決戦はいよいよクライマックス突入です

さァ
R・マドリッドの
コーナーキック

ボールに
向かうのは
またしても
ファーゴ

そうなると
また
物が……

おい
やめろよ
！

えっ

くたばれ
裏切り者
ファーゴ

この
好勝負の行方
バルサの
勝利を信じて
俺達も　きっちり
見守ろうぜ!!

そうだ!
そうだ!!

ブーイングは
いいけど
せっかくの
いいゲーム…

こんなことで
ぶち壊すのは
やめようぜ

バルセロナ
サポーターも
終盤にさしかかった
この好ゲーム
この白熱の
勝負の行方を
正々堂々きっちり
見守るつもりです

CAPTAIN
TSUBASA
ROAD TO
2002

ROAD 129　フィールドの"気"

ROAD 129
フィールドの"気"

こっちこそ
このチャンス
絶対 モノに
してやる！

この試合
あくまでも
俺達は
ドローじゃなく
勝利を目指すぞ

おっと R・マドリッドの
コーナーキック…
この場面で決勝点を
挙げるべく 両CB
キャプテン ブルーノそして
イヴァンゲルまでもが
上がってきました

相手の守りは
手薄になった
ここをしのげば
チャンスは来る！

リバウールさん

あくまで"勝利"にこだわるR・マドリッド

しかしその分うちのチャンスも増える！

バルサのバックラインはバジョル以外全員がベテランこの終盤の疲れは相当なもののはず

いける！ここはゴールを奪う絶好のチャンスだ

ここはオレも守るべきだ

ここはバルサ長身FWライカールも守リに加わります

フィールドには独特の"気"が流れている

どちらに
流れていくか
わからない
"気"を

選手
監督達は
ハダで感じ
そのつど
嗅ぎわける

この時
翼の感じた
"気"は…

しのげる!!

一気の
カウンター
攻撃に
備えることだ

ツバサ

そして
ナトゥレーザの
感じた"気"は

ゴールできずに
クリアされ
そのボールが
ツバサに
渡ったら…

それでもゴールを目指す!!

ファーゴのコーナーキック

いけェ!!頼むぞ

いいボールがバルセロナゴール前に入る

防げバルサァ!!

うおっ

おおっ

両チーム
ゴール前での
激しい
せめぎ合い

いけない
アウミージャ
さん！！

ROAD 130　神の子の力

ナトゥレーザの…

S・G・G・K
若林
今日も がっちり
ハンブルグ
ゴールマウスを
守りきりました

そして
肖 俊光が
揃い踏みの
ゴールを
決めました

こ…これは…

やったァ
すげェ

これが
ナトゥレーザの
決勝ゴールだ

約10万人が入った
カンプ・ノウの
ほんの一角だけ…
ほんのわずかの
R・マドリッド
サポーターのみの
歓声がスタンドに
こだまします

R・マドリッド
ナトゥレーザの
今日3点目
ハットトリックとなる
そのゴールは

ROAD 131
あきらめない!!

しかし
ナトゥレーザ
それを振り払う
かのように
ベンチへ一目散

オオッ
そんなに
私のことを…
かわいいヤツだ

デラパスケ
監督に
抱きつきます

この時間帯
さすがに もう
点は取らなくて
いいでしょう

だったら
俺に
残り時間……

監督！
勝ち越しゴールの
ごほうびください

えっ

ツバサの
マンマークを
やらせて
ください

えっ！！

ワールドユースの借りは"勝利"という形でしか返すことはできないんだ

ツバサ 俺はおまえに勝つ!!

さァ いきましょう!!

ツバサ…

この試合が
ヨーロッパ…

リーガ
デビュー戦
なのに…

おまえは
まるで…

まさに
おまえこそが
このバルセロナの…

そのバルセロナの攻撃の主役になれるか 我らが大空 翼

ゴールを急がなければならないバルセロナ

エース リバウールの今の状態を考えると

やはり翼にボールを託したいところ

しかし その翼には

なんとナトゥレーザがマンマークについています

最後の勝負だツバサ

望むところだナトゥレーザ

翼をマンマークされたバルセロナは当然のごとくサイド攻撃を仕掛けてきます

ROAD 132
勝負の1on1

両者 空中で 激しく 競り合うっ

ライカールさん

二人の勝負…
その こぼれ球に
前線から戻り
ワンテンポ遅れて
ジャンプしてきた
ライカールが絡む

し…しかし…

パスの出しどころがない!!

いいチームの条件…
R・マドリッドは組織としての意志統一ができている

残り時間相手は明らかにこの一点を守りきるつもりだ!!

引退しろ
リバウール

!!

くそっ…

へへへ…
来い
ツバサ!!

おまえを止めて
俺が……
俺達が……

勝つ!!

CAPTAIN
ROAD TO
2002
TSUBASA

翼が動く

抜かせまいと
ナトゥレーザも
ついていく

ROAD 133　ナトゥレーザを突破せよ!!

試合の決着は
二人の勝負に
託された

リーガ開幕前の
キャンプ…
得意とする
攻撃よりも
ディフェンスの
練習を
より真剣に
こなしていた
ナトゥレーザ

その成果が
きっと
この場面に
生きる!!

!!

しかし
ナトゥレーザも
反応

右へ動く

翼

だが これは
フェイント

ROAD 134
魂の一撃!!

翼の
トレーニングを
受け持って
気づいた
彼の一番の
身体的特徴…

それは
この足首の
柔らかさ
なんだ

とっさに
ボールを
スネと甲で
挟んだ

あっ
これは…

ゴンザレス

元スペイン代表
ゴルドバ・ゴンザレス

今シーズン限りでの
引退も囁かれる
ベテランプレイヤー

スペイン代表では
DF（ディフェンダー）ながら
国際Aマッチ
3ゴールを記録

その
3ゴールは
すべて

この……

…同点

ROAD 135、
ロスタイム突入!!

ゴンザレスさん

来い
R・マドリッド

ライール

・・・

よし！

土壇場
まさに奇跡的な
粘りを見せ
同点に追いついた
バルセロナ

キャプテン翼ROAD TO 2002⑨（完）

高精度キックを操る技巧派サイドアタッカーが「キャプテン翼」を語る！

『水野晃樹』スペシャルインタビュー!!

水野晃樹
Koki Mizuno

PROFILE

1985年9月6日生まれ。巧みなステップとキレのあるドリブルが武器のサイドアタッカー。豊富なキックを駆使し、ミドルシュート、クロスボール、プレースキックも得意。2007年3月24日、対ペルー戦でA代表デビュー。2008年、スコティッシュ・プレミアリーグのセルティックと契約、念願の海外移籍を果たす。北京五輪では、日本代表の主軸として期待されている。

公式サイト「GUAPO」
http://sports.nifty.com/guapo/

© Shinichiro KANEKO

© Shinichiro KANEKO

初めて『キャプテン翼』に出会ったのは、小学生の時ですね。早朝に再放送していたアニメを観たのが初めてだと思います。朝、それを観てから学校へ行く、という感じでしたね。なので、『小学校編』はアニメで観て、『ワールドユース編』や『ROAD TO 2002』以降は単行本を買って読んです。

僕は静岡の清水出身なんですが、サッカーどころということもあってか、周りのみんなも小学生の時から『キャプテン翼』にハマってましたね。

僕が好きなキャラクターは、まずは当然、翼くん。それから、立

子供心をくすぐる、翼たちのプレイの発想が素晴らしい！

花兄弟にも惹かれました。スカイラブハリケーンとか、最高でしたね。子供心をくすぐる、あの発想が素晴らしいです。あとは、「顔面ブロック」の石崎くんも好きです。石崎くんは、下手なんだけどガッツがあって、というキャラクターがいいですよね。あれだけ下手だったのに、最終的にはプロになってジュビロ磐田に入りましたし（笑）。

子供の頃によくマネしたのは、若島津くんの三角飛び。今考えると、絶対にポスト蹴らないで飛んだほうが早いですよね（笑）。あとは、日向のタイガーショットを翼くんがドライブシュートで打ち返すシーンを真似て、一方が相手に向かってシュートを打って、もう一方がそれを打ち返す、みたいなことも友だちと協力してやってましたね。

それから、ベタですけれど、オーバーヘッドキック

しかし空振り！！

オーバーヘッドキックだァ！！

『キャプテン翼』で知ったと思います。

もよく練習しました。たぶん、オーバーヘッドキックの存在自体、『キャプテン翼』で知ったと思います。昔からあまり海外のサッカー中継とかは観ないほうだったんですよ。今でもほとんど観ないです。この前、セルティックがチャンピオンズリーグの決勝トーナメント1回戦で、バルセロナのホーム、カンプ・ノウ・スタジアムで試合をやった時に、僕も遠征に帯同させてもらってスタンドから試合を観たんですが、バルサの選手の名前を間違って覚えちゃってるんです。『キャプテン翼』や『ウイニングイレブン』とかって、ちょっとずつ名前を変えてるじゃないですか。普段、サッカー中継を観ないこともあって、そっちの名前のほうが頭に残っちゃってて……。ちゃんとした名前を把握するのに苦労しました

よ（笑）。

『キャプテン翼』の魅力は、やっぱり、翼くんをはじめ、登場するキャラクターがみんな、サッカーを愛していることだと思います。

「ボールはともだち」という言葉も子供たちに伝わりやすいし、僕自身、子供の頃は、翼くんみたいにサッカーを愛する人間になりたいな、という風に思っていましたから。

そうやって、子供の頃からずっとサッカーを愛してきた結果、僕は今、セルティックというヨーロッパの名門クラブに在籍していま

たぶん、オーバーヘッドキックの存在自体、

す。バルセロナにいった翼くんが、始めは壁にぶつかって試合に出られなかったのと同様に、僕も今はまだリザーブリーグでしかプレーできていません。ただ、代表クラスの選手ばかりが揃うセルティックは、当然、紅白戦のレベルも高いですし、トップの試合に出なくても学べる部分はたくさんあります。今はそうやって彼らの良いところを学びつつ成長し、近い将来、トップチームの試合に出て、翼くんのように活躍したいと思って、日々の練習に取り組んでいるところです。

北京五輪に関しては、まずは最終メンバーに入らないことにはどうしようもないですよね。今、自分がこういう状況で、所属チームで試合に出ていないので、やっぱり、不安な部分はあります。もちろん、五輪代表に選ばれて、世界を相手に戦いたいという思いは強いですよ。せっかく、去年、あれだけ厳しいスケジュールの中、苦労して勝ち獲った切符ですしね。そう簡単に、他の人には譲れないと

世界を相手に戦いたいという思いは強いですよ。

いう気持ちはあります。

五輪に出場することができたら、とにかく、まずは予選グループを突破したいですね。どこの国とやってみたい、という希望は特にないです。五輪に出るような国は、どこも強いチームばかりでしょうし、勝ち上がっていけば、自然とより強いチームとできますから。だから、とにかく一試合でも多く、勝ち進みたいですね。そうすることによって、きっと自分も大きく成長す

© Shinichiro KANEKO

るが世界ことができると思いますし、何より世界の
トップレベルを実感してみたいと思います。

W杯に関しては、子供の頃からの夢ですし、
当然、出てみたいという気持ちはありますが、
まだ遠い存在な感覚ですね。まだ《憧れ》と
いう感じです。それよりも、まずは五輪のメ
ンバーに入って、とにかく五輪に出場するこ
とですね。そのためには、セルティックで試
合に出ることが一番の近道だと思うので、毎
日の練習から全力を尽くして頑張ります！
（この文中のデータは２００８年４月のもの
です。）

もちろん、五輪代表に選ばれて、

インタビュー・構成：岩本義弘

© Masashi ADACHI

★収録作品は週刊ヤングジャンプ2003年33号〜36・37合併号、39号〜49号に掲載されました。

（この作品は、ヤングジャンプ・コミックスとして2004年4月、6月に、集英社より刊行された。）

集英社文庫〈コミック版〉

5 月新刊 大好評発売中

コミック文庫HP
http://comic-bunko.
shueisha.co.jp/

Ⓢ 集英社文庫（コミック版）

キャプテン翼ROAD TO 2002　9

2008年5月21日　第1刷

定価はカバーに表示してあります。

著　者　　高橋陽一

発行者　　太田富雄

発行所　　株式会社　集英社
　　　　　東京都千代田区一ツ橋2－5－10
　　　　　〒101-8050
　　　　　　　　　　03（3230）6251（編集部）
　　　　　電話　　03（3230）6393（販売部）
　　　　　　　　　　03（3230）6080（読者係）

印　刷　　凸版印刷株式会社

表紙フォーマットデザイン　アリヤマデザインストア　マークデザイン　居山浩二